編輯
室藏 唐宋以來名畫集

今茲識吉畫者鮮矣無論以骨董為業者慣於作偽即收
藏家與往之家有敝帚珍之千金嘗見海上所藏我國畫大半皆泥
沙雜不玉石不分而論述我國藝術史者每採及不知所云之下既少價
作據為論斷源流之資支籍偽未辨墨白不分即據塵高諫其
為妄誕曲解可知我國藝術之終難由此人所解乎有心
人能不懸憂之乎阮即行中國版畫史圖錄二十餘冊一掃世人
僅知有芥子園任渭長畫冊之惑為漢畫願圖遺利渡内外所藏
我國明延挑真偽決贋咁良裒為一有条統之結集以營時
今之音輩而闢古賢本來面目唯此是扛鼎挽之作予一人之力萬不
足舉此居常予徐森玉張蔥玉二先生論及之皆具同威且力
替其咸遂議合力以啟事斯舉二先生學寫見廣目炎直遠
低情倘貲之作無時遁形斯集信必有咸矣全書卷帙洪瀚未
易一時畢功乃先以蔥玉韞輝齋所藏為第一集蔥玉為吳興望族
篤適園篤藏卒十餘年來所自搜集者尤為精絕自喜張萱重
行從圖以下歷朝剩跡無慮數十百軸皆格緻絕品也元人寶繪凡
稱大宋毛明清之作六採擇至慎隽眼別具却中當思黑版輝筆
於他故中止今浮印布手世誠論述我國僑畫史者之幸也遂紙擇工
之責由予貞之試即再四必期慰心當意乃有咸裝慎可期不幸
蔥玉之藏適有瀘江虹徹之歎尤深楚人之弓未為楚浮徒追此花身
數百流情待資此予所深有感于泰之等人也
中華民國三十六年七月七日鄭振鐸序

韞輝齋藏 唐宋以來名畫集目錄

序　鄭振鐸　一

唐張萱唐后行從圖卷　絹本設色　二—五
唐周昉戲嬰圖卷　絹本設色　六
宋易元吉獐猿圖卷　絹本設色　七—九
金劉元司馬檎花鸚鵡圖卷　絹本設色　一〇—一一
元錢選梨花夢蘇小圖卷　絹本設色　一二
元亨行墨竹圖卷　紙本水墨　一三
元亨行墨竹圖卷　紙本水墨　一四—一九
元趙雍清溪漁隱圖卷　絹本設色　二〇—二一
元亨道古木叢篁圖軸　絹本設色　無欸
元顏輝鍾馗撇山圖卷　紙本設色　二二
元王振鵬揭鉢圖卷　十四葉　紙本水墨　二三
元郭畁墨竹圖卷　二葉　紙本水墨　三〇—三一
元唐棣唐人詩意圖卷　二葉　紙本水墨　三二
元吳鎮竹石圖軸　紙本水墨　三三
元倪瓚虞山林壑圖軸　紙本水墨　三四
元倪瓚霜林端石圖軸　紙本水墨　三五
元王蒙惠薿竹雞圖軸　紙本水墨　三六—三七
元王淵棘竹圖軸　紙本水墨　三八
元顧安晚節圖軸　紙本水墨　三九
元姚廷美有餘閒圖卷　八葉　紙本水墨　四〇—四七
元陶鉉山水小景圖軸　紙本水墨　四八
元趙原晴川送客圖軸　紙本水墨　四九

明馬琬春水樓船圖軸　紙本設色　五〇
元陳汝言羅浮山樵圖軸　紙本水墨　五一
元張彥輔竹棘幽禽圖軸　紙本水墨　五二
元方從義武夷放櫂圖軸　紙本水墨　五三
元人名賢四像圖卷　二葉　紙本設色　五四—五五
明沈周送別圖卷　二葉　紙本設色　五六—五七
明唐寅山水軸　紙本水墨　五八
明文嘉惠藏品茶圖卷　二葉　紙本設色　五九
明姚綬雜畫卷　六葉　紙本設色　無欸
明仇英人物圖卷　十五葉　絹本設色　六〇
明文徵明煮茶圖軸　紙本水墨　七五—七六
明文徵明松壑鳴琴圖軸　紙本水墨　八一
明丁雲鵬少陵秋興圖卷　紙本設色　八二—八三
明楊名時古木竹石圖軸　紙本水墨　八四
明侯懋功清陰閣圖卷　二葉　紙本水墨　八五
明居節山水圖軸　紙本水墨　八六
明錢穀雪景山水軸　紙本水墨　八七
明項聖謨嚴樓思詠圖卷　二葉　紙本水墨　八八—八九
明董其昌山水步圖軸　紙本水墨　九〇—九一
明董其昌林杪水抄圖軸　紙本水墨　九二
明董其昌為遜之作山水冊　二葉　紙本水墨　十六幀之一　九三
明董其昌仙人村塢山水小冊　八幀之一　九四—九五
明楊文驄仙人村塢圖軸　紙本水墨　九六
明邵彌貽鶴圖軸　紙本設色　九七
明程嘉遂孤松高士圖軸　紙本設色　九八
　　　　　　　　　　　　　　　九九

明李流芳山水軸　紙本水墨
明李流芳山水冊　紙本設色　十二幀之一
明卞文瑜山樓繡佛圖軸　紙本設色
明卞文瑜山水卷　紙本設色
清王時敏山水軸　紙本水墨
清王時敏山水冊　十一葉　紙本水墨
清王鑑溪亭山色軸　紙本設色
清張學曾倣北苑山水軸　紙本水墨
清吳偉業為舜工作山水軸　紙本水墨
清石濤荷花軸　紙本設色
清漸江山水軸　紙本水墨
清龔賢山水冊　紙本設色　八幀之一
清吳歷松壑鳴琴圖軸　紙本水墨
清吳歷唐人詩意圖軸　紙本水墨
清惲壽平茂林石壁圖軸　紙本水墨
清王翬雲林詩意圖軸　紙本水墨
清王翬茅屋長松圖軸　紙本水墨
清王原祁墨池風雨圖軸　紙本設色
清王原祁仿元六家推蓬卷　二葉　紙本設色　六幀之二
清王原祁仿小米山水軸　紙本水墨
清王原祁仿大癡山水軸　紙本水墨
清王原祁仿山樵山水軸　紙本水墨
清黃向堅尋親圖軸　紙本水墨
清華嵒花鳥軸　紙本設色

一〇〇
一〇一
一〇二
一〇三-一〇四
一〇五
一〇六-一一六
一一七
一一八
一一九
一二〇
一二一
一二二
一二三
一二四
一二五
一二六
一二七
一二八
一二九-一三〇
一三一
一三二
一三三
一三四
一三五

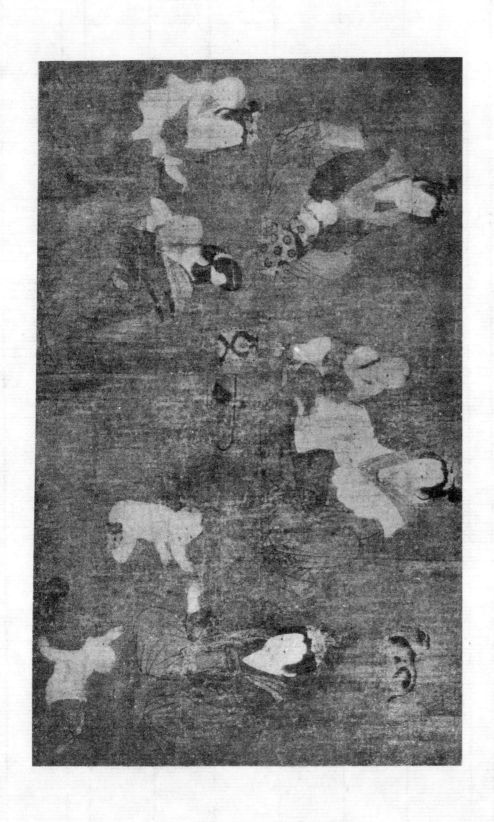
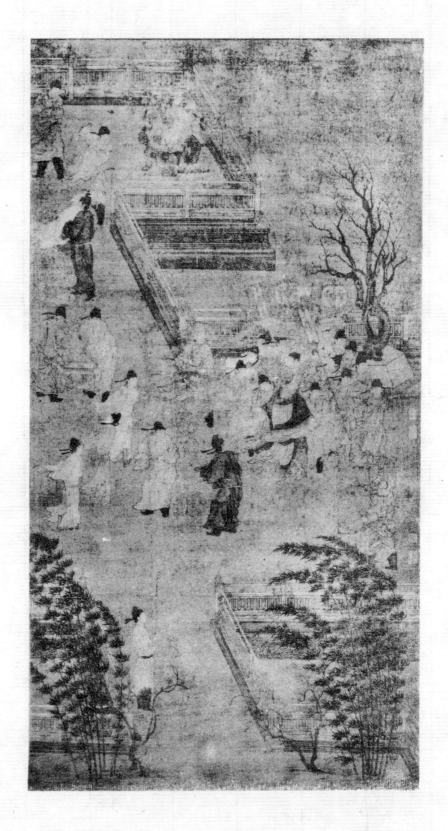

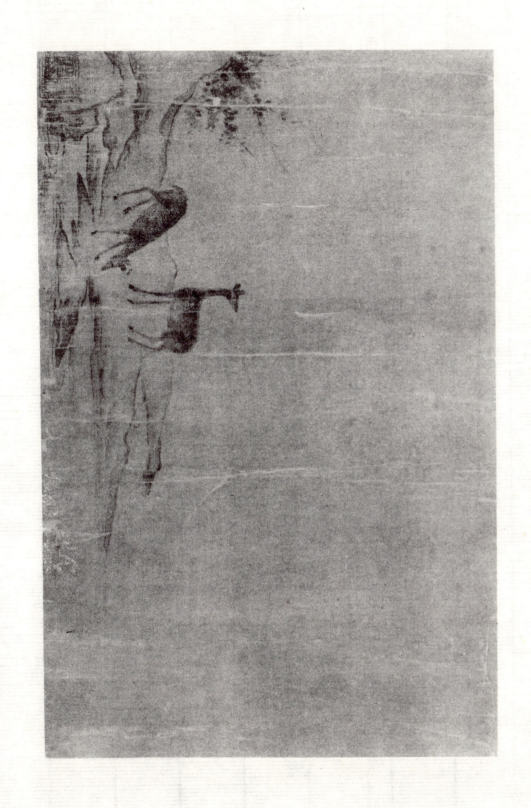
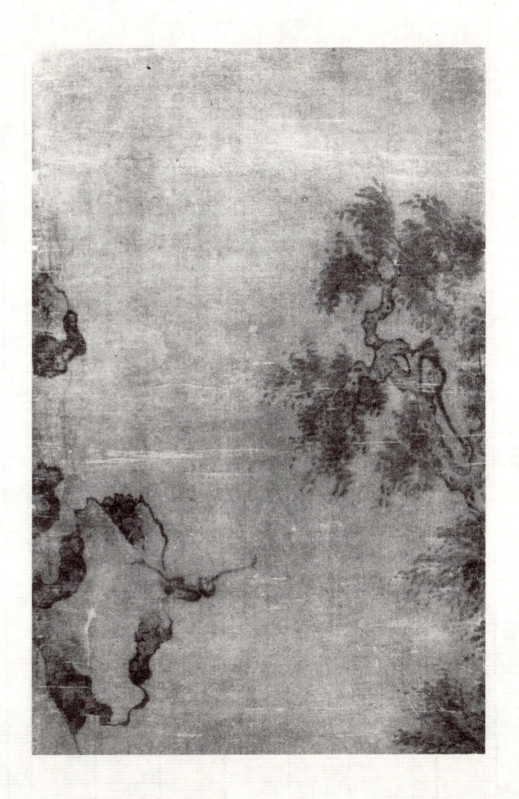

六 五

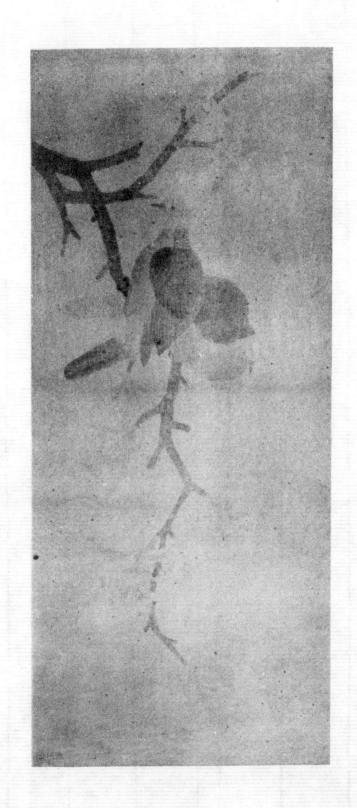

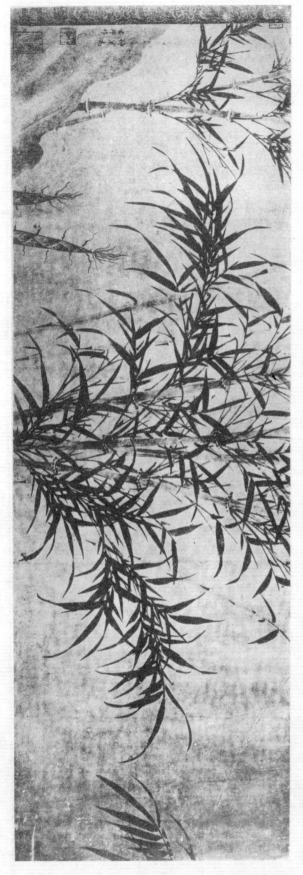
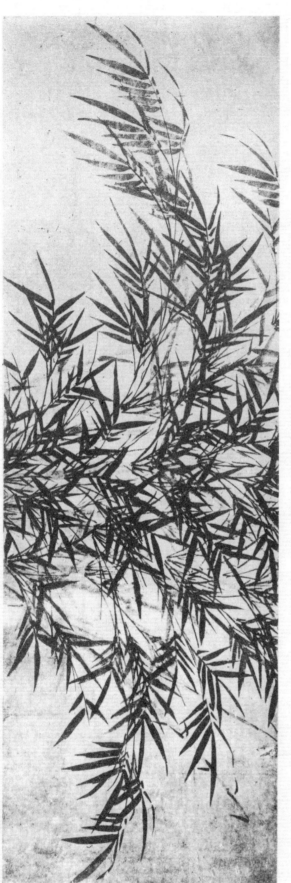

瀟湘送雨圖仲子玄壻自京師歸示以子玄所畫此卷且徵題詠余舊有贈子玄詩其卒章云便覺瀟湘雨過眼寒濤黑雨送江秋卽此畫意也因錄其後並系以詩曰

瀟湘乃吾肌膚高光墨氣真兩峯手
潛虯蜿蜒靜濤光漣漪雲不捲蓬萊青
春風幽絕而雨染江楓林寒氣下凜凜
欲墮送秋去蓬草小

魏其貢者是賦道雨詩壓人墨大
郭其見是聲上長根舊邈明仙大

竹墨三兩煤走泉氣遺路
陵對葉眼窓地黑濛蹤
隨屠脛雲長
影上哭撇訴
非排去錄
孟䀲憚

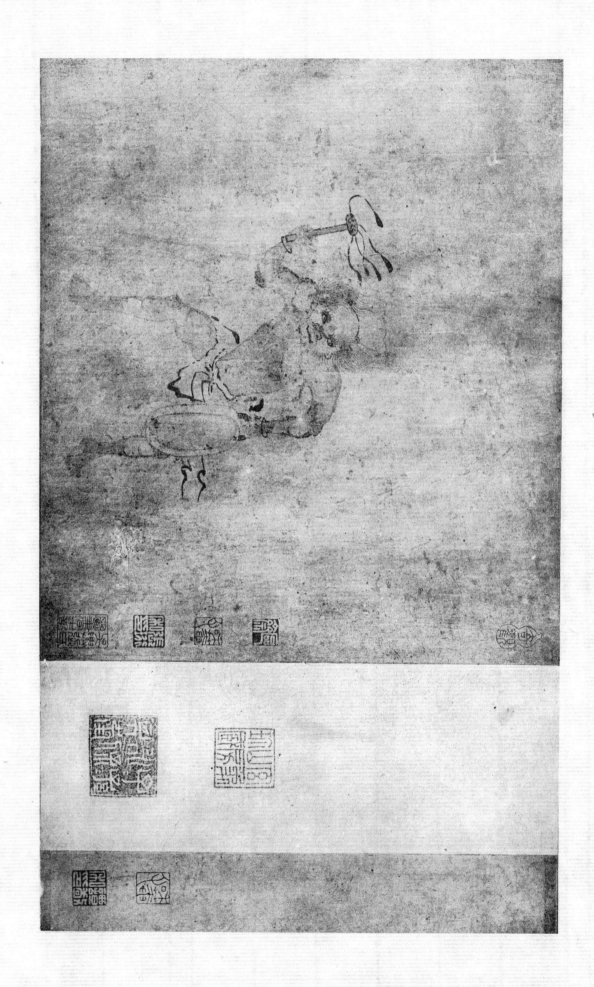

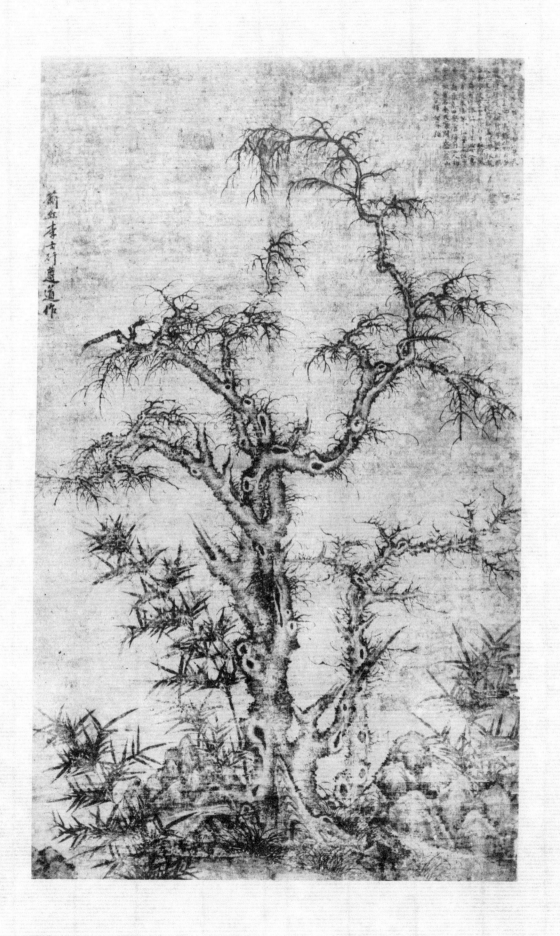

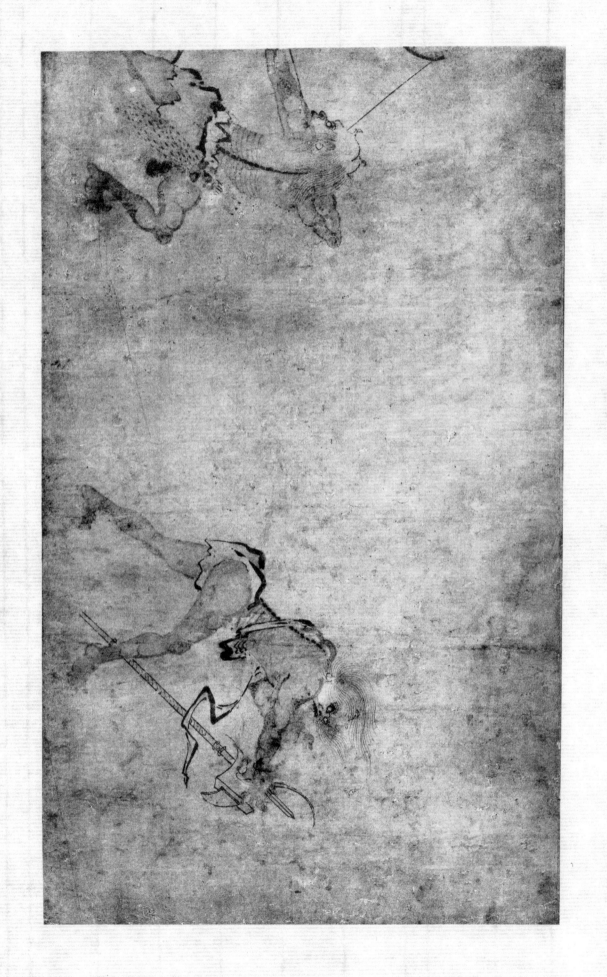
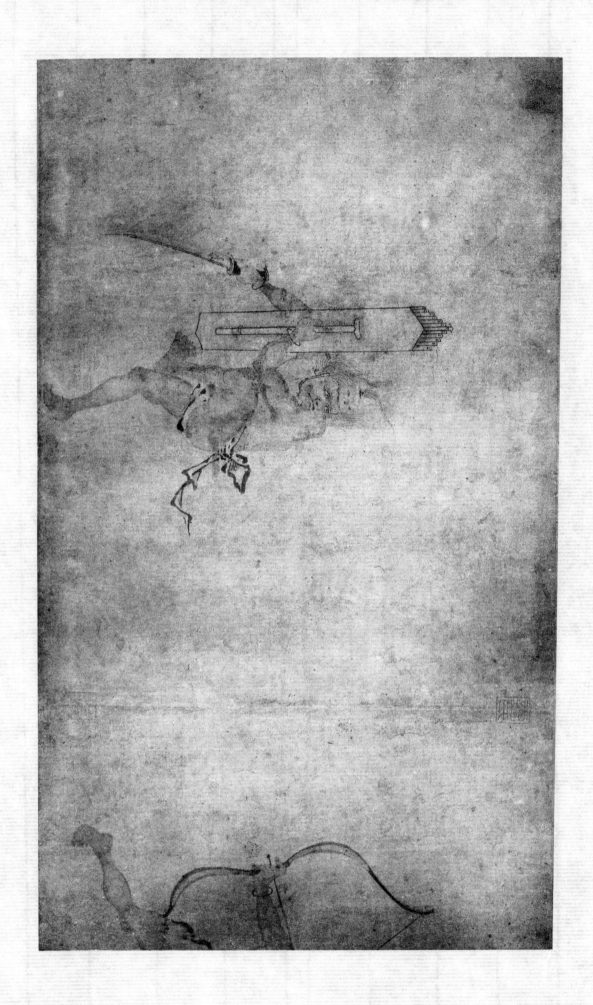

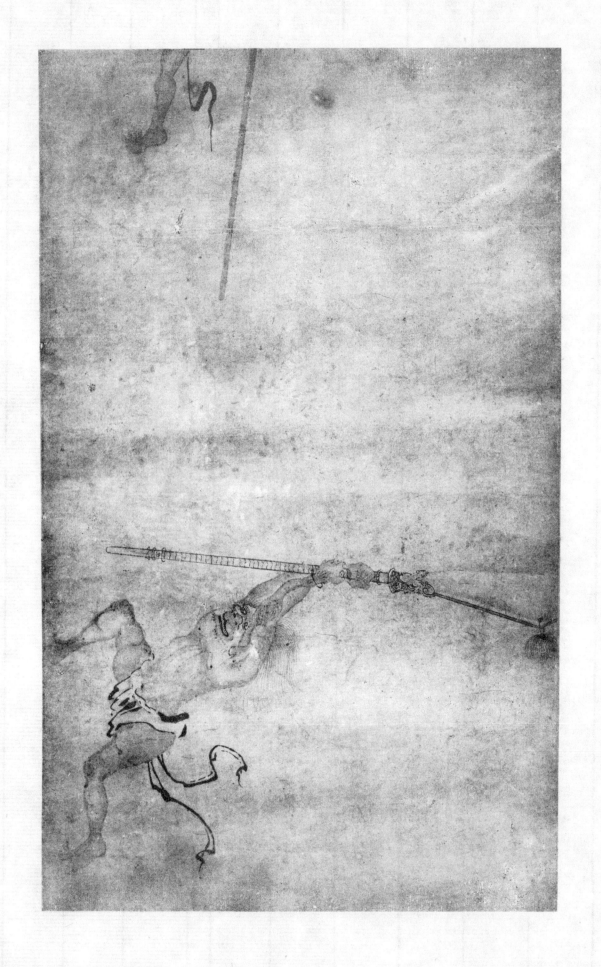
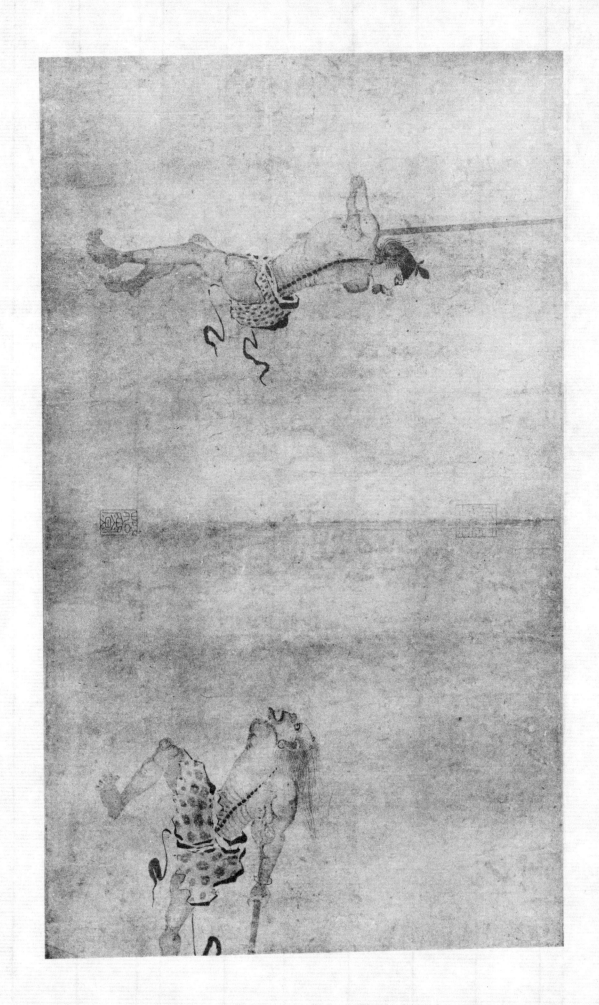

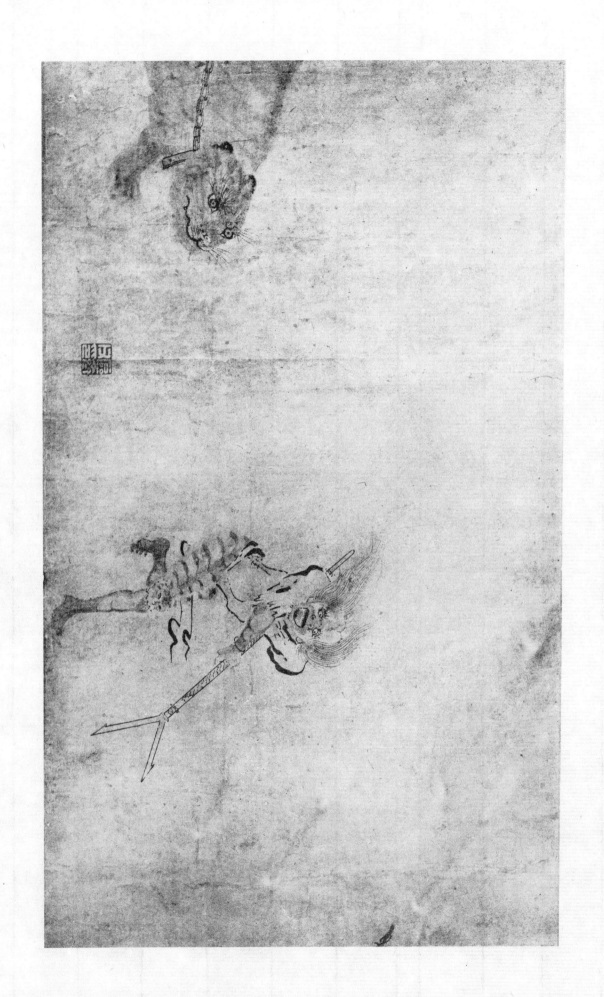
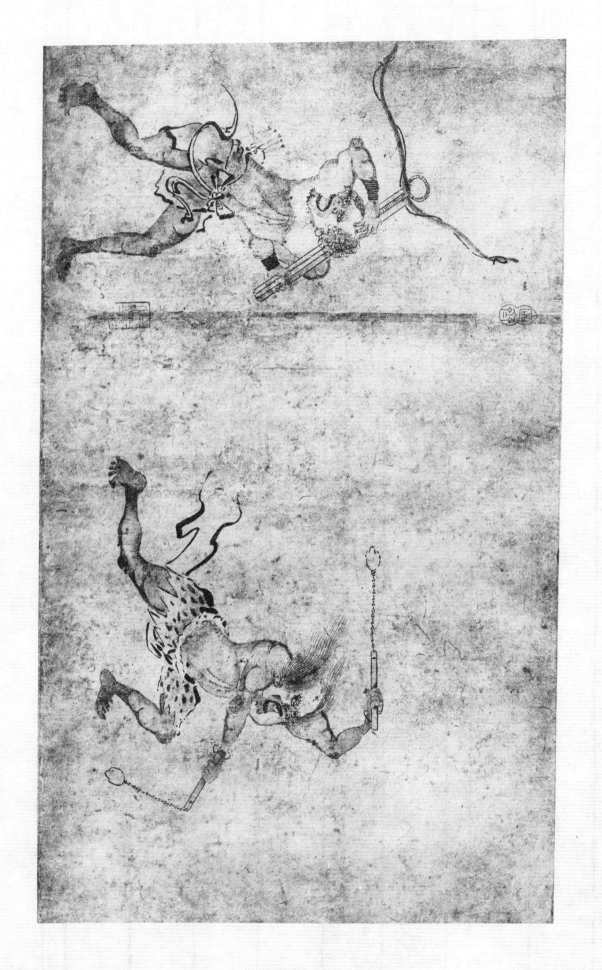

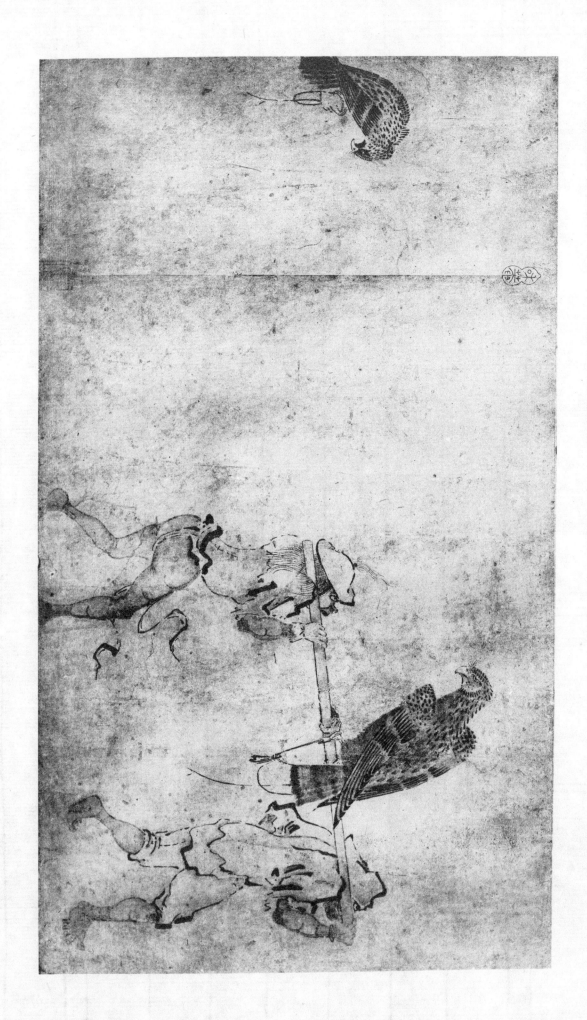
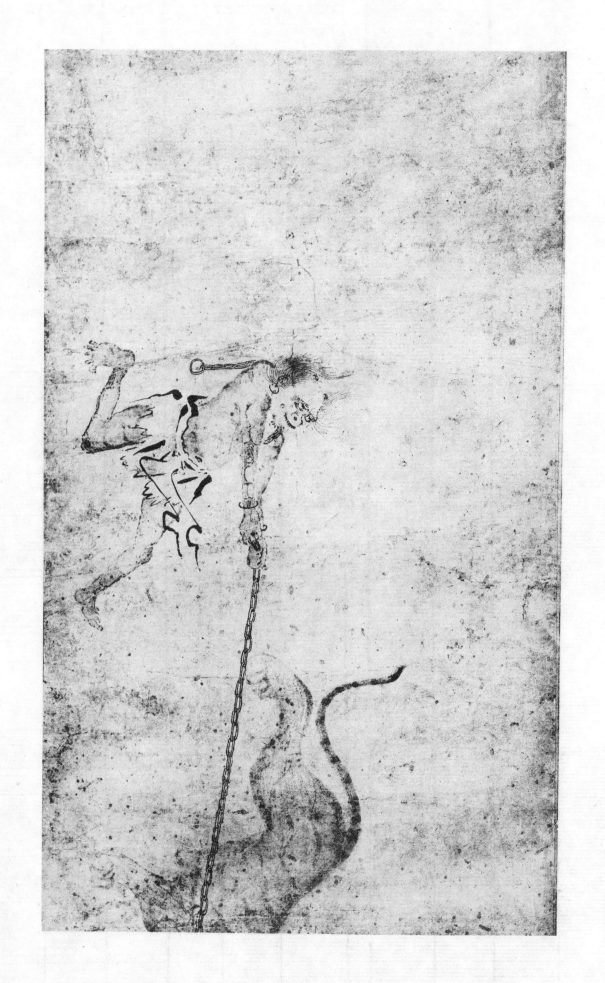

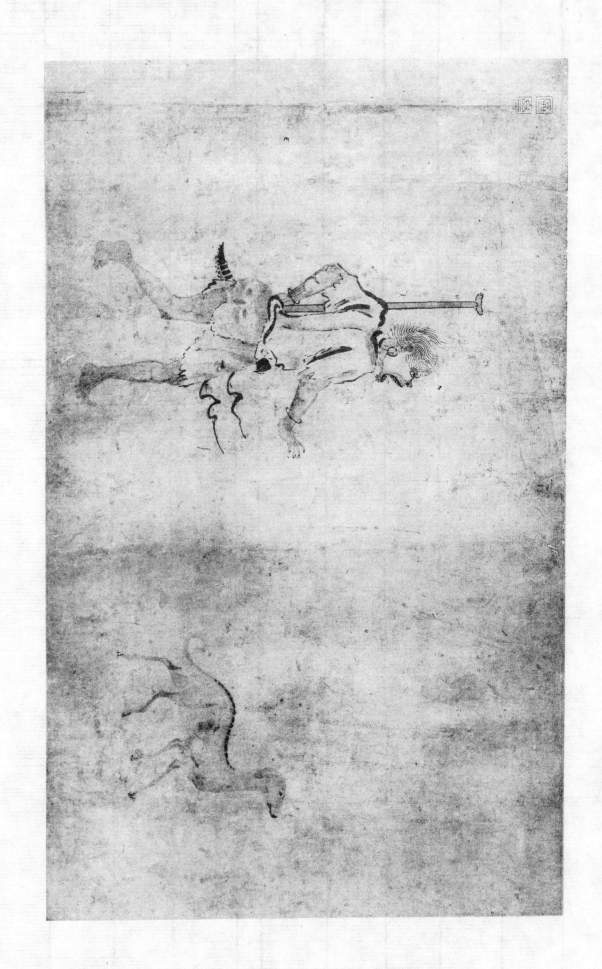
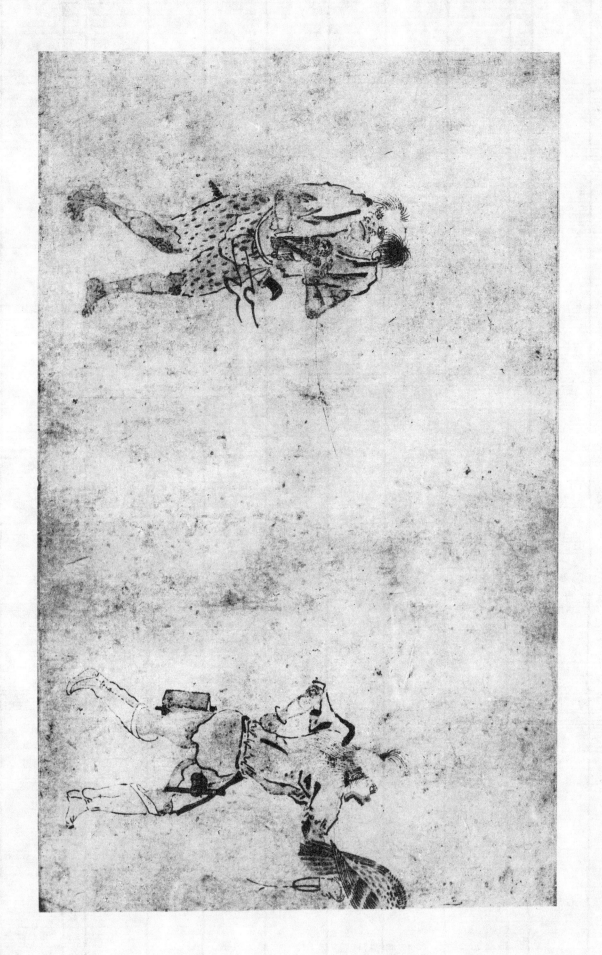

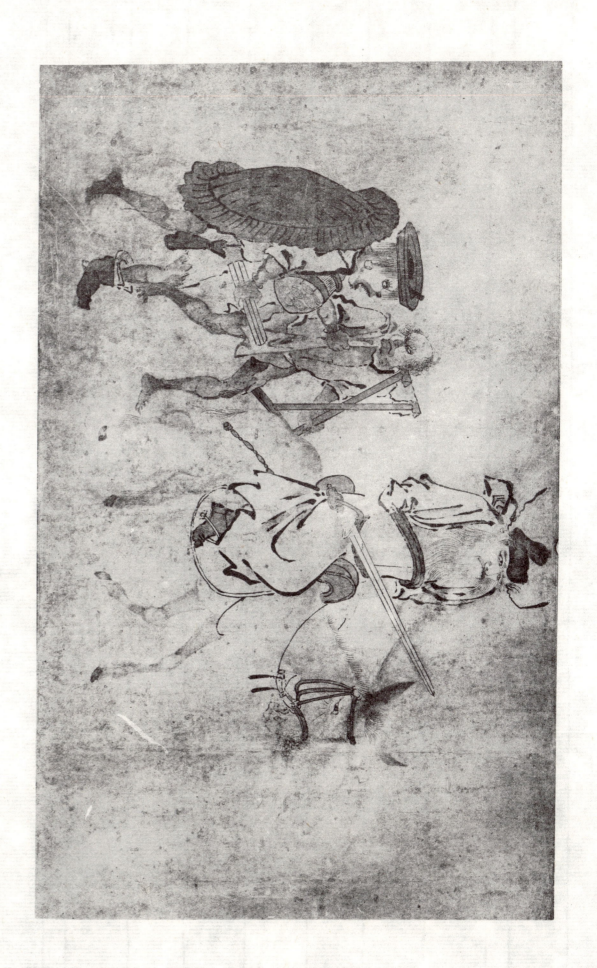

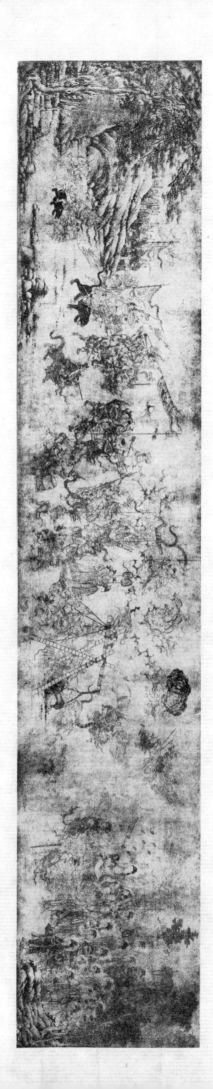

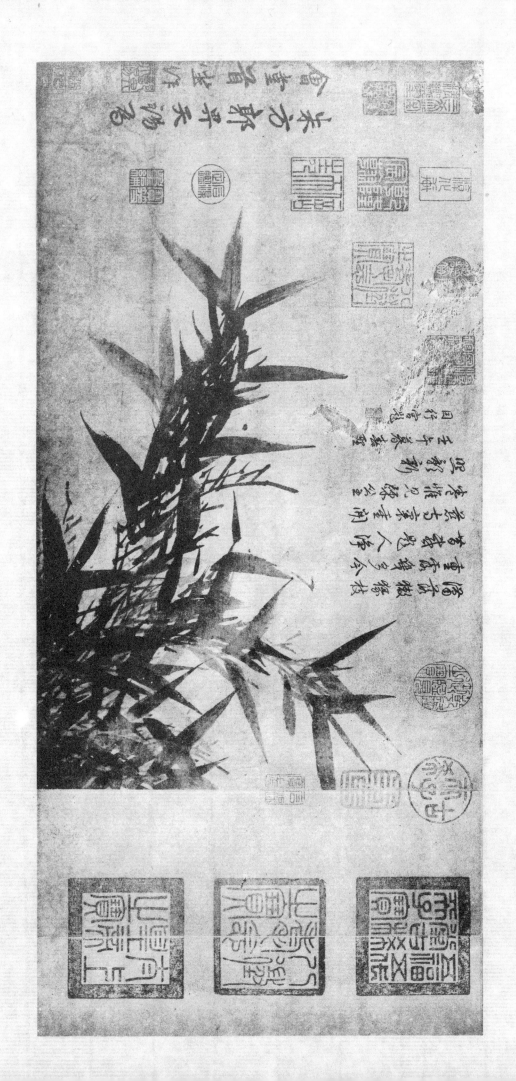

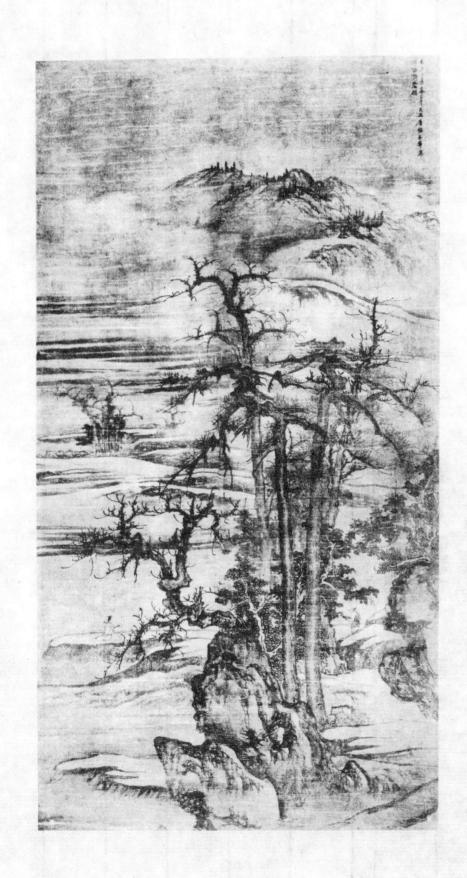

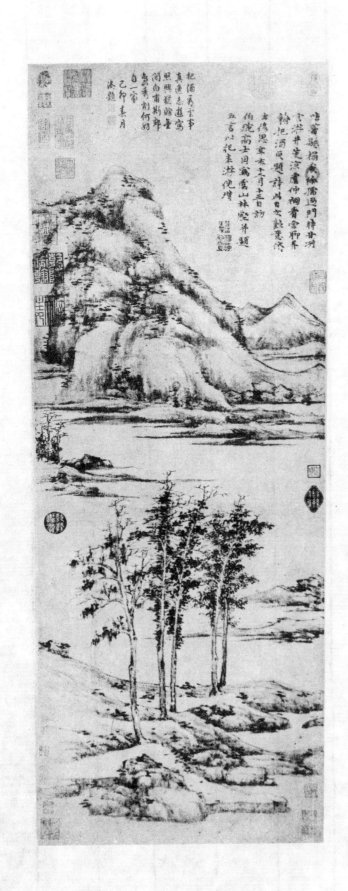

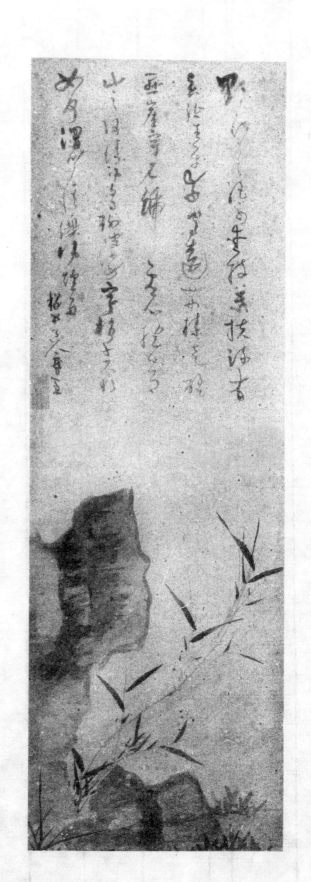

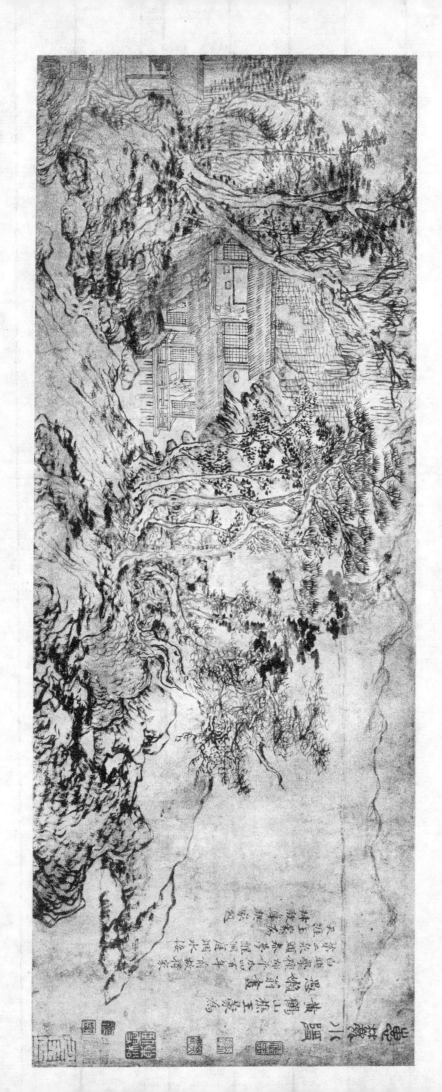
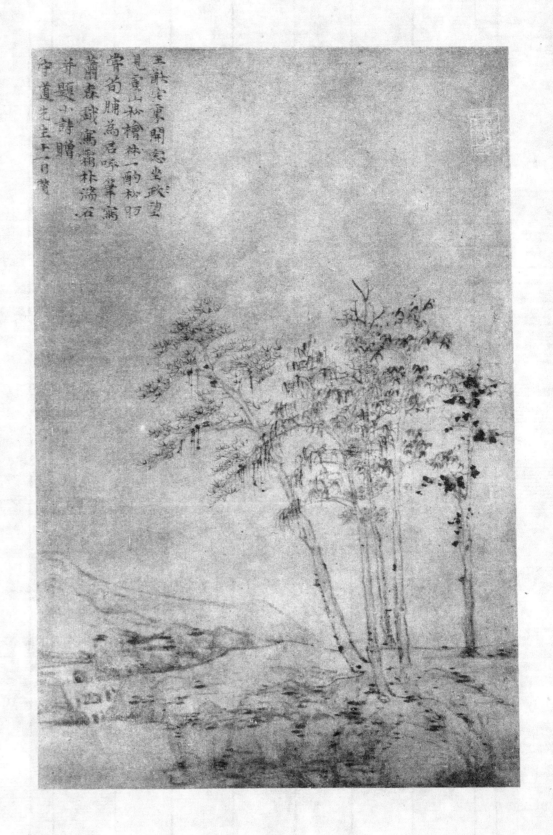

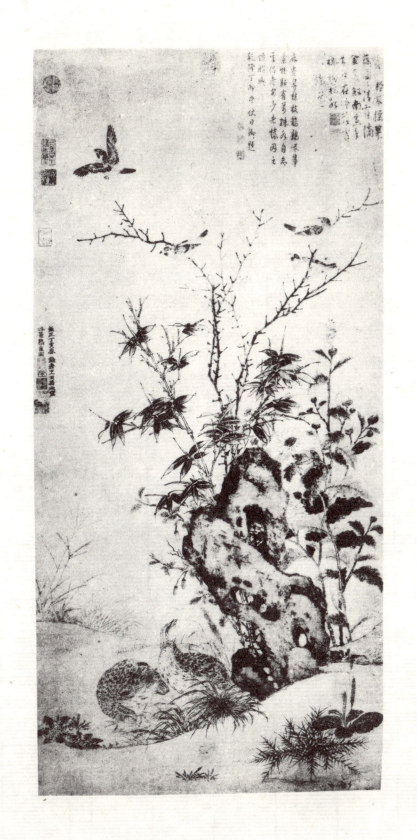

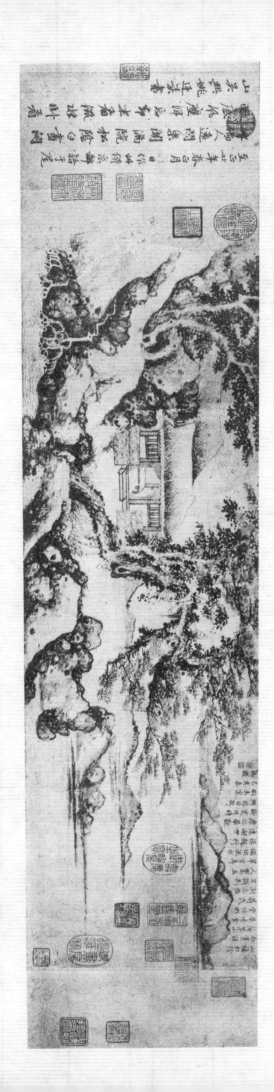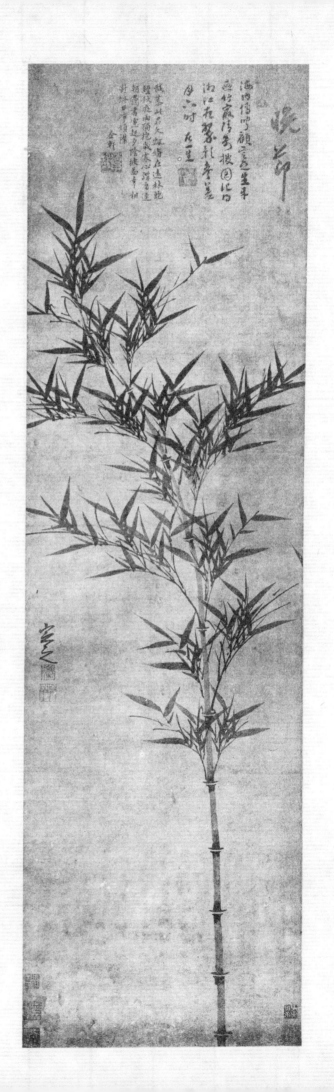

(图像模糊，无法准确识读全部文字)

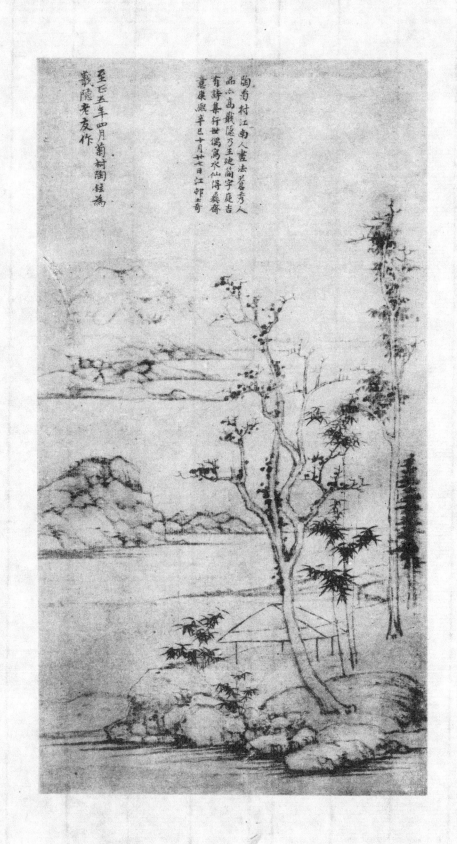

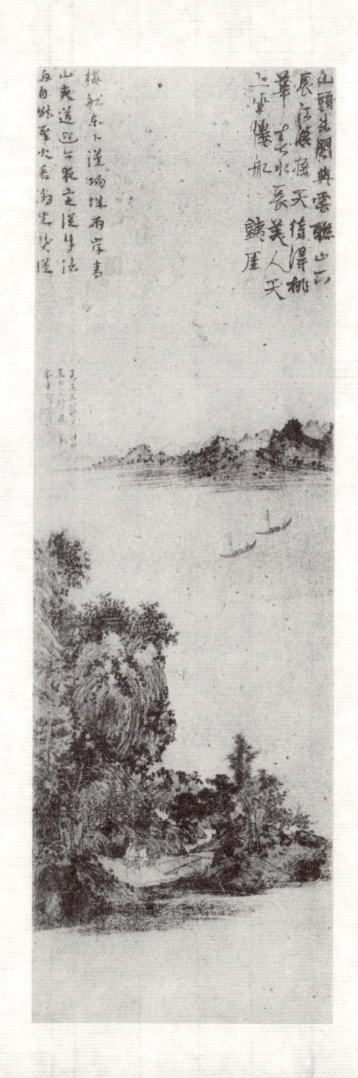
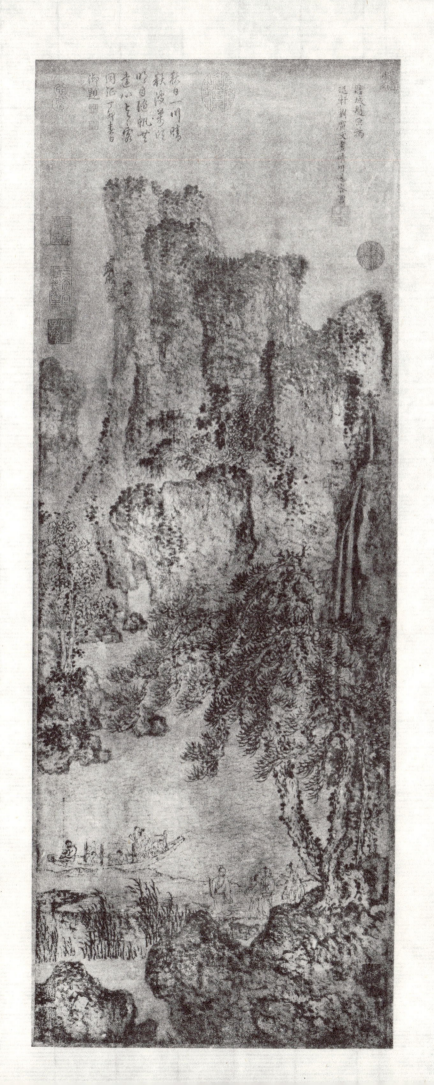

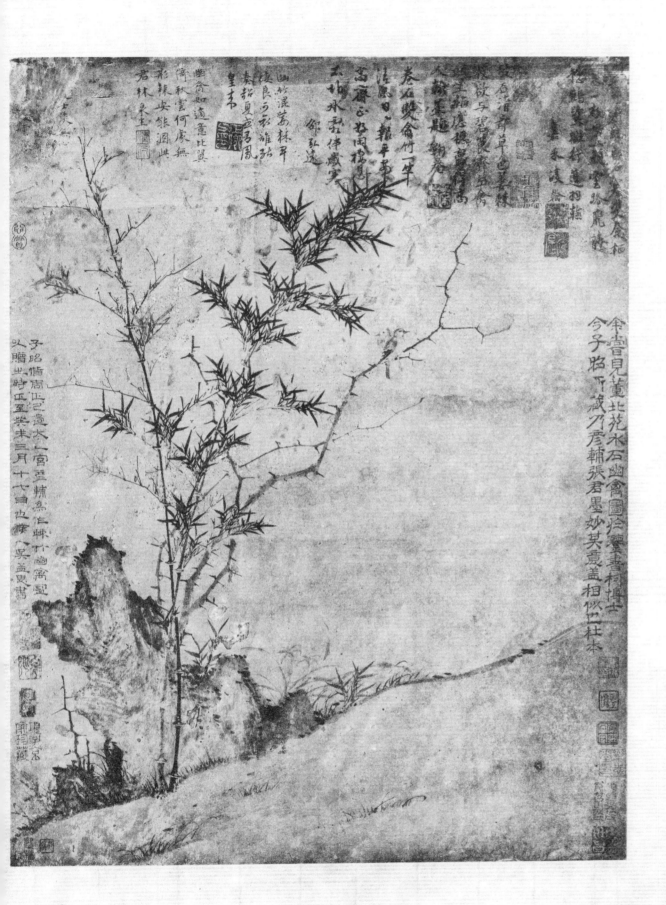

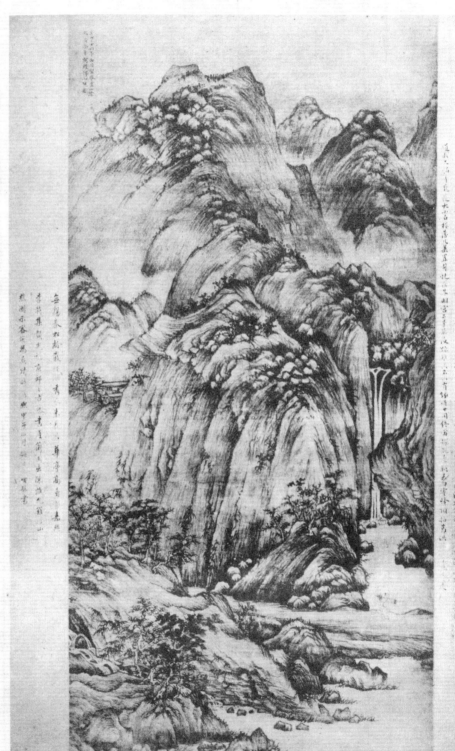

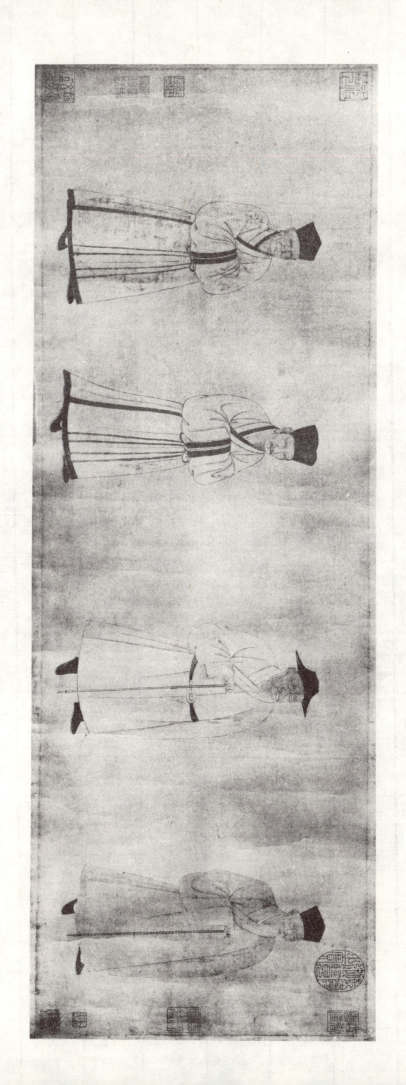

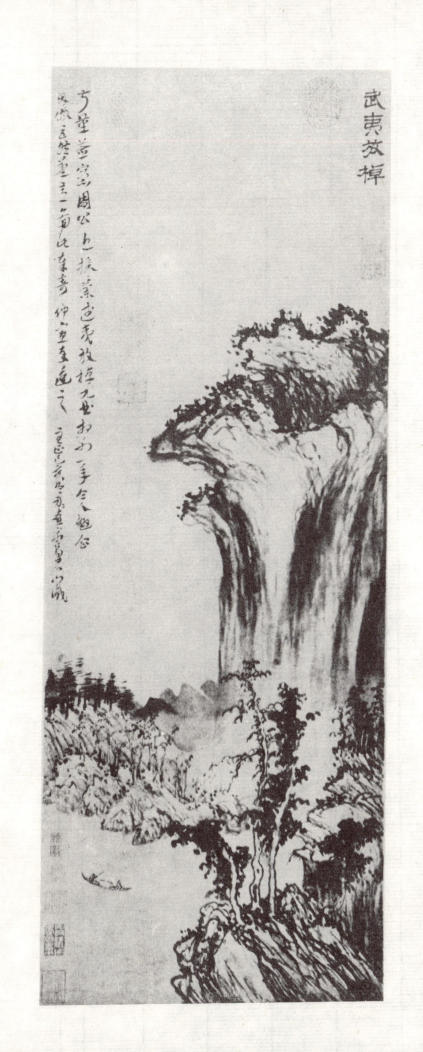

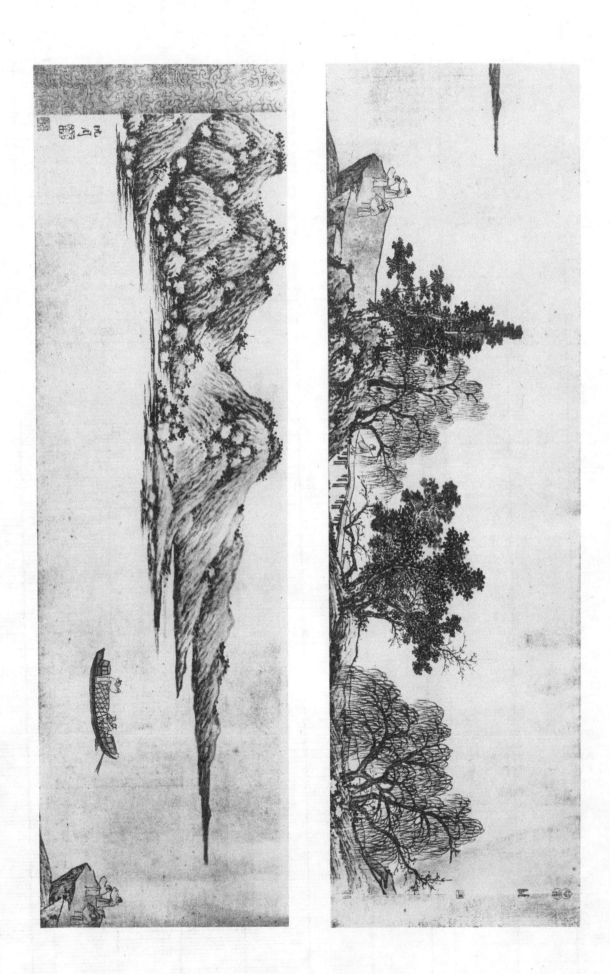